當代著名青年書法十家精品集

徐海

主　編　　張足春

副主編　　莊少明

徐步

簡 歷

徐海，男，一九六九年二月生於北京，一九九二年畢業於中央美術學院書法藝術研究室本科，現任教於中央美術學院中國畫系王鏞工作室，同時攻讀碩士研究生

一九八八年九月篆刻作品入選全國首屆篆刻藝術展（中國書法家協會主辦，江蘇南京）

一九八九年五月書法作品參加首屆國際青年書法展覽（中華全國青年聯合會主辦，中國美術館）

一九八九年書法作品獲中央美術學院本科生作品展二等獎

一九九一年十月篆刻作品入選全國第二屆篆刻藝術展（中國書法家協會主辦，山東烟臺）

一九九二年五月篆刻作品入選全國第四屆中青年書法篆刻家作品展（中國書法家協會主辦，山東棗莊）

一九九二年五月畢業創作作品獲中央美術學院畢業生作品展二等獎

一九九二年九月書法作品參加日中代表書法家展（全日本書道聯盟、中國書法家協會主辦，日本日中友好會館）

一九九二年十月書法作品參加日中友好書法展（中國書法家協會、日本書法家協會主辦）

武生市教育委員會主辦）

一九九二年十一月書法作品獲全國第五屆書法篆刻展『全國獎』（中國書法家協會主辦，遼寧瀋陽）

一九九三年三月國畫山水作品獲『東方杯』國際水墨畫大賽『東方獎』（香港東方藝術中心有限公司、《人民日報》海外版主辦）

一九九四年十一月篆刻作品入選全國第三屆篆刻藝術展（中國書法家協會主辦，北京中國美術館）

一九九五年三月《中國書法》雜誌刊發徐海書法、篆刻作品專題介紹，劉彥湖文

一九九五年十一月書法作品獲全國第六屆中青年書法篆刻家作品展提名獎（中國書法家協會主辦，北京中國美術館）

一九九六年六月篆刻作品參加全國新概念篆刻邀請展（浙江省書法家協會主辦，浙江杭州）

一九九六年九月《書法文獻》雜誌刊發徐海書法、篆刻作品專題介紹，《萬事都若遺》阿濤文，《京派印人徐海》笛子文

一九九七年十二月《中國篆刻》雜誌刊發徐海篆刻專題介紹，《徐海篆刻的意義》徐正廉文

一九九八年二月書法作品獲全國第七屆中青年書法篆刻家作品展二等獎（中國書法家協會主辦，北京中國美術館）

一九九八年十月書法作品獲第三屆全國楹聯書法展三等獎（中國書法家協會主辦，浙江義烏）

一九九九年八月書法作品入編《歷屆全國書法篆刻展獲獎作者書法集》（西苑出版社出版）

一九九九年十二月書法作品參加二十世紀書法大展（中國書法家協會主辦，北京中國美術館）

一九九九年十二月書法作品參加首屆中國書法年展（中國書法家協會主辦）

一九九九年十二月出版《當代青年篆刻家精選集·徐海卷》，王鏞序一，牛克誠序二（河北教育出版社出版）

二〇〇〇年一月篆刻作品參加全國名家篆刻展、北京八人篆刻展（北京中國美術館）

二〇〇〇年五月書法作品參加日中書法展（中國書法家協會、日本文化廳主辦，日本東京、中國西安）

二〇〇〇年十二月書法作品獲全國第八屆中青年書法篆刻家作品展一等獎（中國書法家協會主辦，北京中國美術館）

二〇〇一年一月國畫山水作品參加《榮寶齋》創刊一周年名家作品展

（北京榮寶齋）

前言　石　開

對於書法，很少有人強調天賦，不像音樂繪畫將天賦看得非常重要。在普通人眼裏，寫字人人都會，而寫好字無非多用功，筆成塚池成墨而後大功告成。其實，要進入書法藝術的領域，天賦應該是不可或缺的，祇不過它的『潛伏期』特別長，要經過長時間持久的訓練開發纔能顯現而已。魏文帝曹丕『天資文藻下筆成章』是作文的天賦，有人用『龍跳虎臥落筆如有神助』來形容書法的天賦，而用現代的話說，是關於字形的構成能力和對徒手綫的高敏感度而言。在我認識的書法朋友中，就有不少人具有這個資質，但其中咄咄逼人，讓你覺得那天性的賦予幾成光芒四射者，北京的徐海可以算一個。

我喜歡徐海的書法，因爲這兩年他的字越寫越好了。騁肆稚拙的形，流麗天趣的綫，散漫不羈的神采中夾雜著幾分少年老成的機智與狂傲。由於徐海的書法風格有驕矜任性的成分，很容易被人歸入『另類』或『邊緣』的行列，於是就引出一個藝術接受的問題。從社會學的角度，『雅俗共賞』應該是藝術

的高級境界，鋸棄棱角歸入渾圓可以贏得掌聲，一意獨行離群

寡合自然冷寂落寞。但從藝術創作者的角度，建立自我、謀求

自由則屬必然理想，彼此如何融洽值得研究。十年前，我在一

個報告會上說：『萬米賽跑，超出太多令人驚愕，領先數米卻

倍受喝采。』近聞韓羽先生也有『爲藝應該始終超前半步』之

說，可見『吾道不孤』。徐海以『半步齋』自額書房，便知其

欣賞韓先生此説並正在努力實踐中。重功利如我，也曾以此作

爲藝術策略多年，但從我内心還是仰慕大大超前的勇士，因而

時常爲自己喪失勇猛精進和義無反顧的精神而羞媿。所以今天

面對徐君，真不知應該贊許還是嘆惜。

我喜歡徐海的篆刻，猶如在飛滿各種昆蟲的山坡灌木叢中，

突兀看見一隻五彩斑斕的蜥蜴一樣的驚奇和雀躍。徐海的印章

想像力開張，構成形式生猛，面目多變而且超前。徐海刻印是

無畏的，他不受諸多規矩的訓誡，無視諸多法度的束縛，任情

使性自我爲是。但徐海又是睿智的，他博涉多方，眼光敏銳，

在傳統湮蝕的角落發掘遺珠、尋覓靈感，獨見人所不見，敢發

人所未發。因此，不論是創作心態還是作品的創造力，他的篆

刻都要比書法走得更遠，『先鋒』的意味也就更濃。

在篆刻的世界裏，創造力的體現大約有兩種形式：一種是趙之謙式的試驗性質的創造，靈感突來，淺嘗輒止；一種是吳昌碩、黃牧甫、齊白石式的體系性質的創造，獨張一軍，持續壯大。當代印壇主張創造，依照二種模式各有數人而已，其餘多數為跟風摹仿，或跟風改良。因為創造必須具備實力，實力不够，輒流於表面文章，或急於功利就衹好虛張聲勢了。何謂實力？無非老話重提：浸透傳統，印內印外多下功夫罷了。徐海有一定的實力，他目前選取的試驗式的創作方式雖不是我所贊成的，但他自有道理：他說他還年輕，不急於守住一隅，多方探險繞不枉了人生！

我還喜歡徐海的畫，山水透露著野逸，花鳥浸泡著稚拙。我發現一個現象：凡擅長書法的跑去畫畫，所畫必然有傳統文人畫的氣息，既使有些二人的造型能力遜於專職畫家也罷。反過來，自詡是新文人畫的專家若書法不到位，怎麼畫它的品位與氣息都距傳統甚遠。其實道理很簡單：繪畫要臻上乘，筆觸自然要有變化和難度，而書法的要義，恰恰在於用筆的豐富。以書法的用筆施之於畫，豈有不增輝之理？徐海既擅書法，甩出遒勁瀟灑的綫去營造奇異的形，其畫豈有不生動之理？當然，

作爲弱項的造型能力還得不斷加強鍛煉，千萬不可效一位老先生因爲自己寫不來毛筆字便稱『筆墨等於零』的滑稽故事。

【圖版】

1、雲間林際對聯

1999年作　20×136×2　紙本

釋文：雲間下蔡邑/林際春申君/己卯春日/徐海篆

用印：理還亂（朱文）　己酉生（朱文）　徐海（白文）

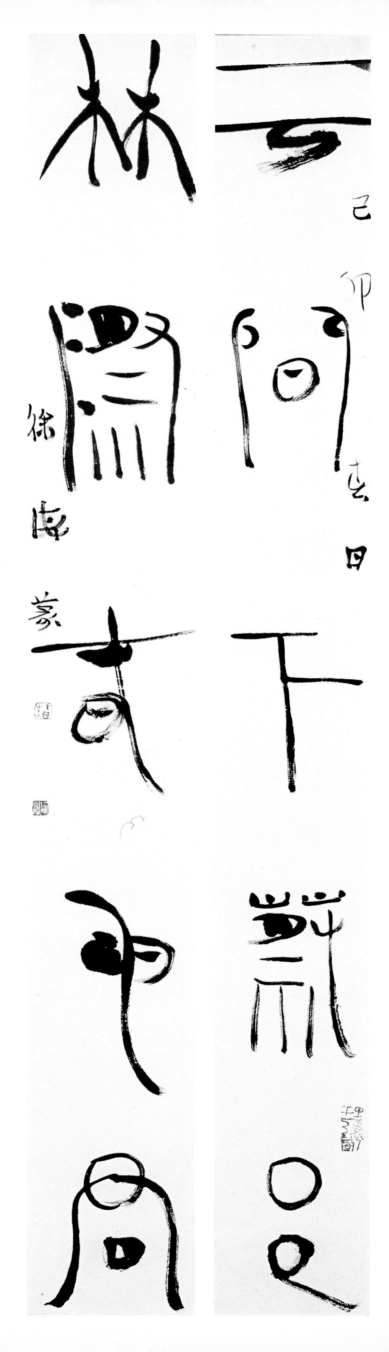

2、盧倫《塞下曲》詩條幅

2001年作　34×136　紙本

釋文：林暗草驚風將軍/夜引弓平明尋白羽/没在石稜中/盧倫塞下曲/大量徐海

用印：半步齋（朱文）　大量（朱文）　徐海（白文）

杯暗等鷲同烟平

飛引已于而尋魚川

漫士召稜冲

學龕寒光德生

3、鄭板橋詩條幅

1999年作　34×136　紙本

釋文：一畫春風不值錢一枝青玉半枝/妍山中旭日林中鳥銜出相見二月天/清鄭板橋
　　　詩一首/己卯秋涼/徐海書於京華

用印：己酉生（朱文）　徐海（白文）

一畫十幾何不值錢一枝青玉一枝

妍山中旭日林中鲁衡出相思一片天

鄭板橋詩一首

三亦秋徐伯安書于京鲁

4、古詩條幅

2001年作　34×136　紙本

釋文：十載相逢正憶君忽從/紙上見寒雲空江漠漠漁/歌度一片疏林帶夕曛/辛巳三月

　　　大量

用印：半步齋（朱文）　大量（朱文）　徐海（白文）

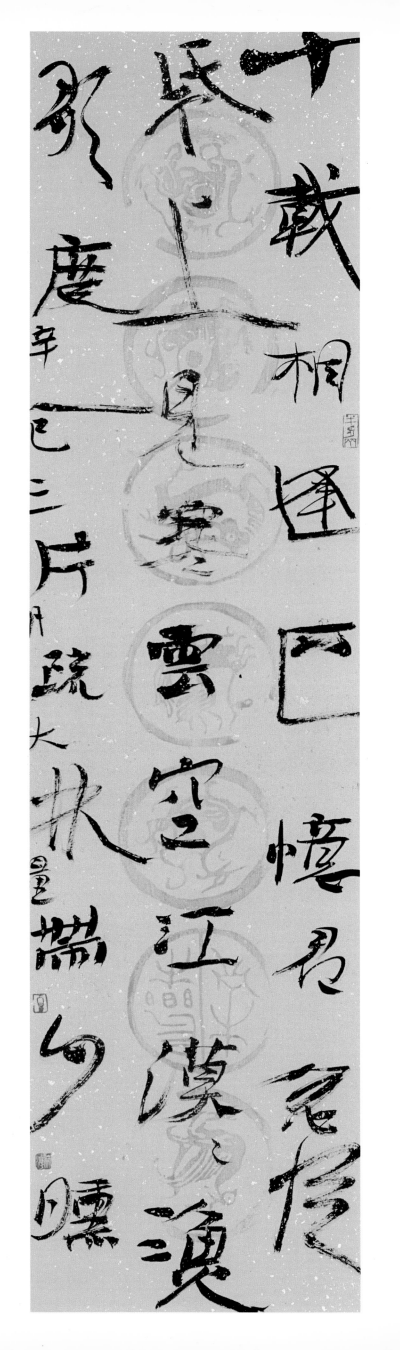

5、臨《戌□方鼎》斗方

2000年作　　67×67　　紙本

釋文：（略）

用印：半步齋（朱文）　　大量（朱文）　　徐海（白文）

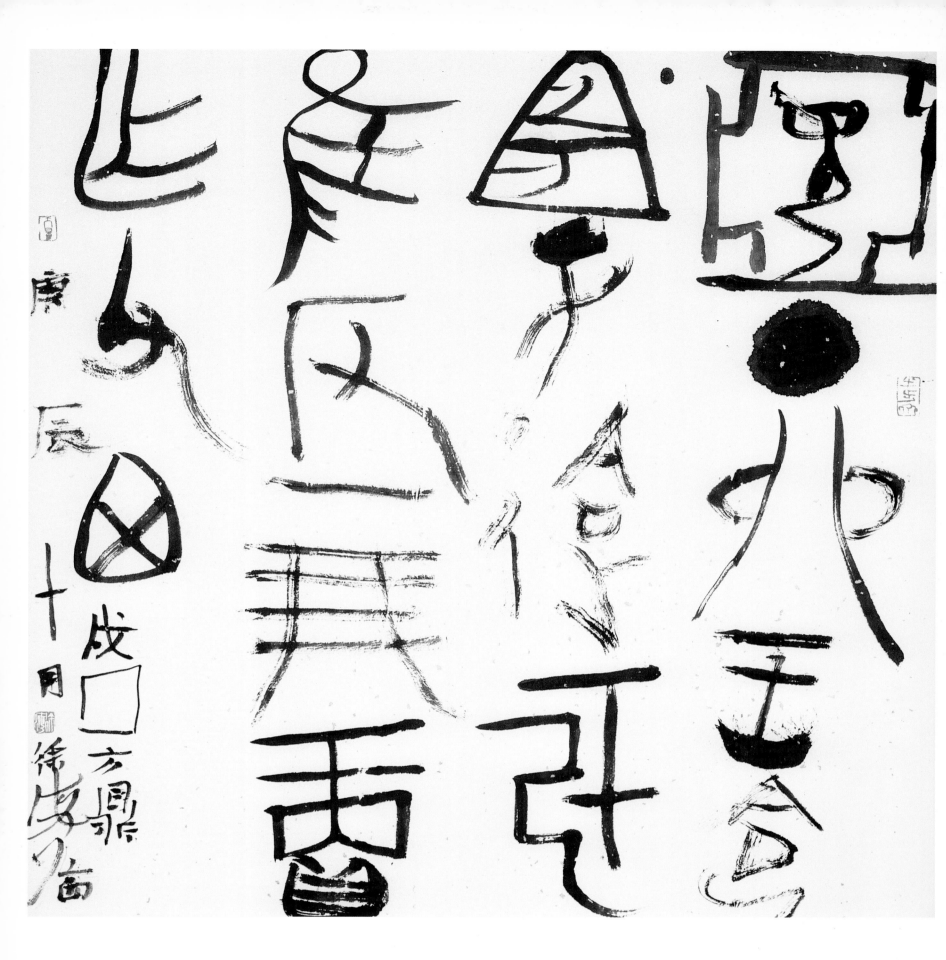

6、臨《玉曹治磚銘》斗方

2000年作　66×66　紙本

釋文：（略）

用印：半步齋（朱文）　大量（朱文）　徐海（白文）

吾防戌平千

為孝廉河東

公府掾史書

王八公府曹

庚辰 治平 十 碑 月 銘 陳安

7、臨《石門頌》中堂

2000年作　　66×113　　紙本

釋文：（略）

用印：半步齋（朱文）　　大量（朱文）　　徐海（白文）

光宅溫清八荒奉贊

魁億承聖覬蕩龍

榮迴泉縱止

石門頌

一藏

庚辰十月大壹徐安

8、臨《曹全碑》中堂

2000年作　　68×136　　紙本

釋文：（略）

用印：半步齋（朱文）　　大量（朱文）　　徐海（白文）

漢世曹

寫世孫

福子賁

收羊

民室

9、黄山谷《題華光畫》詩條幅

2001年作　　34×136　　紙本

釋文：湖北山無地湖南水徹/天雲沙真富貴翰墨/小神仙/山谷題華光畫/辛巳元月大

　　　量徐海

用印：半步齋（朱文）　　己酉生（朱文）　　大量（朱文）　　徐海（白文）

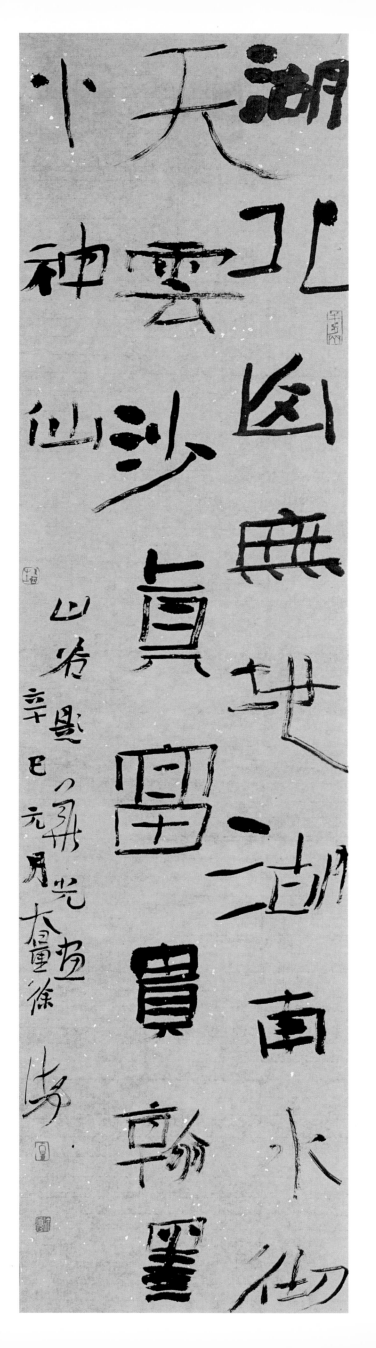

湖天小神仙

北斗無世湖南水仙

雲沙真宿賈翁墨

山卷墨 辛巳元月先大篆徐傳 書

10、趙孟頫詩條幅

2001年作　34×136　紙本

釋文：老去君空見畫夢中我/亦曾游桃花縱落誰見/水到人間伏流/辛巳元月大量徐
　　　海書

老夫君空見畫屏中致
亦曾遊爽憼総諸誰見
水到人間伏

辛巳元月大□量
徐□安書

11、山高石古對聯

2000年作　34×136×2　紙本

釋文：山高益豪氣/石古藏靈根/庚辰三九/大量徐海書

用印：半步齋（朱文）　大量（朱文）　徐海（白文）

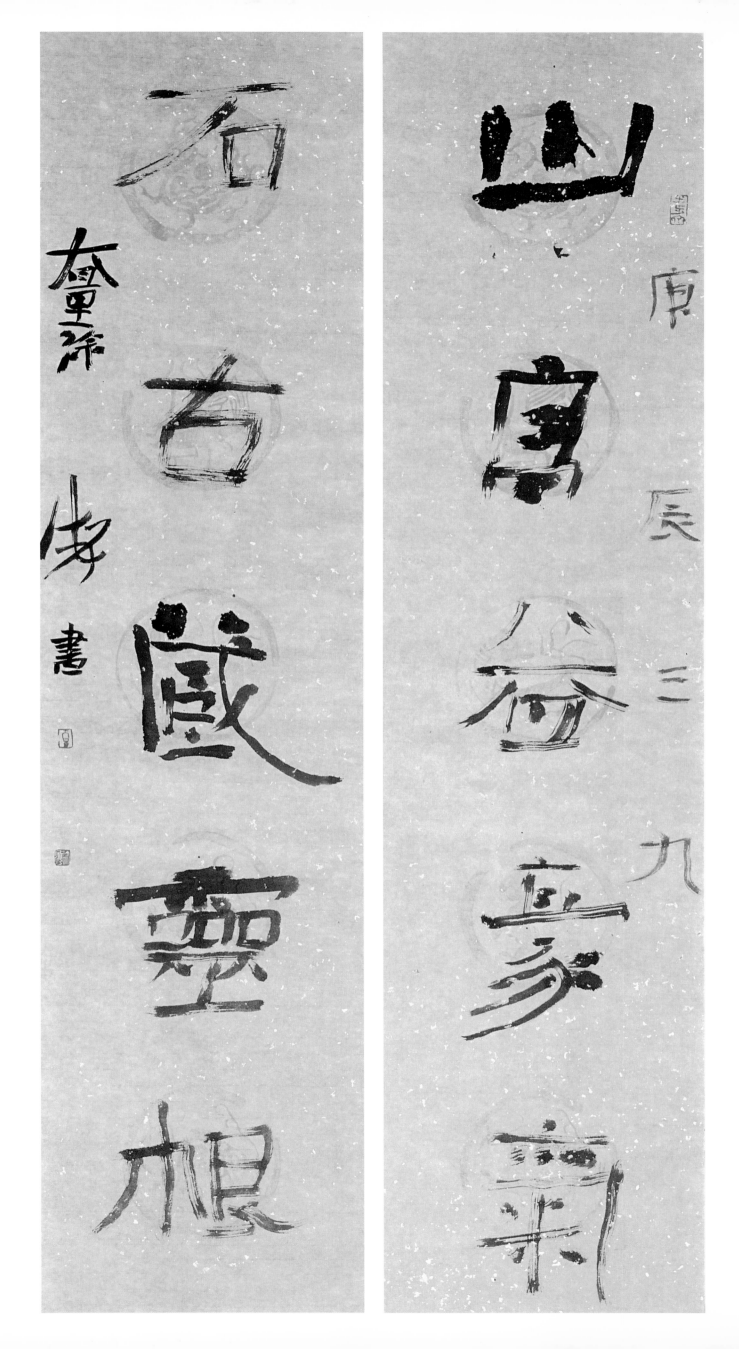

右占靈旭

出自谷家喬

陳重祥

庚辰三九

佚安書

12、詩入帖臨對聯

1998年作　　23×136×2　　紙本

釋文：詩入司空廿四品/帖臨大令十三行/徐海書

用印：理還亂（朱文）　　奭盦（白文）　　徐海印信（白文）

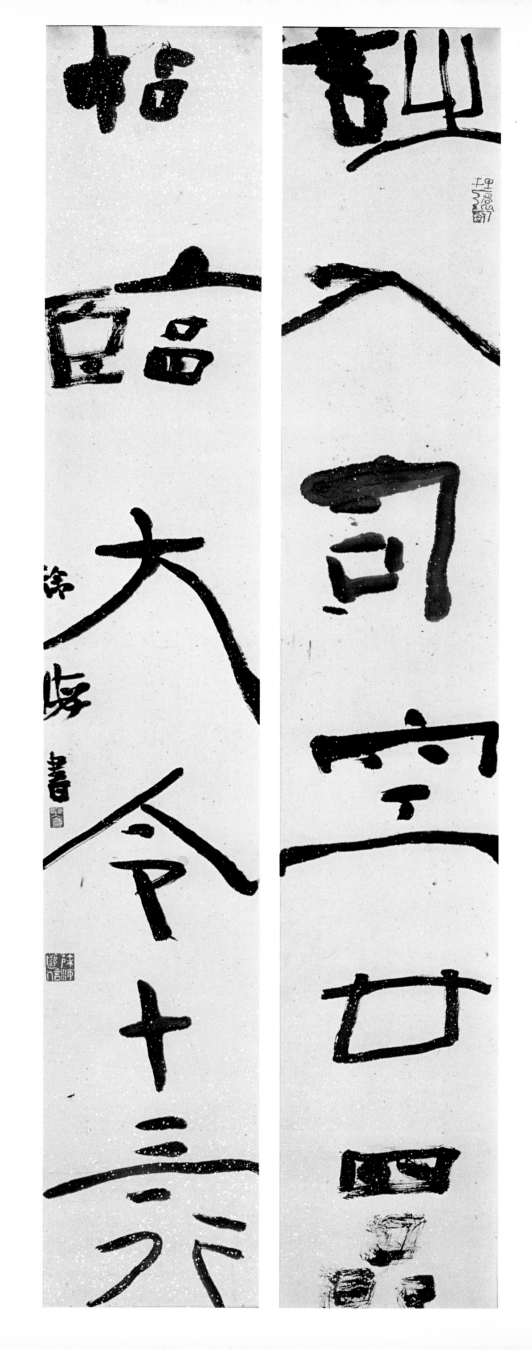

13、家參恃才對聯

2001年作　　34×137×2　　紙本

釋文：家參越水吳山介/恃才三唐二宋間/清人洪亮吉以篆名世並有此/聯語今變其體
　　　書之非不能篆/實不爲篆耳辛巳春辛夷花開時/大量徐海書於半步齋北窓

用印：半步齋（朱文）　　大量（朱文）　　徐海（白文）

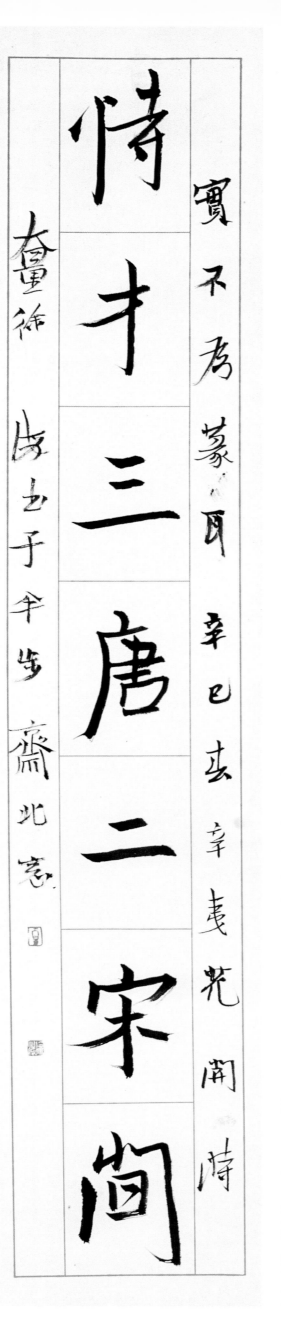

家參越水吳幽介

特才三唐二宋間

清人陂兔吉以篆名者并有此

眠語令變貝體土之非不俯篆

實不為篆　辛巳去辛丑光闡時

童徐　戊子于平步齋北意

14、金農《魯隱君研銘》斗方

2000年作　　66×66　　紙本

釋文：一畝宮齊民/居苔滿榻勤著/書莫羡西鄰/有麥魚/金冬心魯隱君研銘/庚辰八月

　　徐海

用印：半步齋（朱文）　　大量（朱文）　　徐海（白文）

一庭宽扉黄昏
屋古杨柳动手
青真三元西都
羽梦鱼沧隐
金库之辰心八月隐 徐世敦

釋文：江左風流王/謝家盡携書/畫到天涯卻因/梅雨丹青暗洗/出徐熙落墨花/東坡詩

　　也/辛巳三月徐海

用印：半步齋（朱文）　大量（朱文）　徐海（白文）

15、蘇東坡詩斗方

2001年作　　60×70　　紙本

釋文：江左風流王/謝家盡携書/畫到天涯卻因/梅雨丹青暗洗/出徐熙落墨花/東坡詩

　　也/辛巳三月徐海

用印：半步齋（朱文）　大量（朱文）　　徐海（白文）

江左風流王

謝家子弟多豪書

卻山天涯流淑日

妝兩丹青時晗洗

山徐熙堂裏墨毫

東坡
辛巳坡三詩偉文

16、汪士慎詩句斗方

2000年作　　66×66　　紙本

釋文：歲寒江南/三尺雪犯寒/開處祇南枝/擬磚文成巢林句/庚辰徐海

用印：半步齋（朱文）　　大量（朱文）　　徐海（白文）

寒江南二
開天家二
碑夕
唐戊辰
巢林
江南寒

17、錢起詩條幅

2000年作　34×136　紙本

釋文：風送出山鐘雲霞度水淺/欲尋聲盡處鳥滅寥天遠/唐錢起詩/庚辰四月上澣/大
　　　量徐海書

用印：己酉生（朱文）　大量（朱文）　徐海（白文）

鳳逸出山鍾雲霞度

欲尋磬聲盡雲家鳥鳳窠天遠

唐錢起趁访

庚辰三月上浣大墨徐　书

18、閱古臨風對聯

2001年作　　22×120×2　　紙本

釋文：閱古宗文舉/臨風懷謝公/徐海

用印：半步齋（朱文）　　大量（朱文）　　徐海（白文）

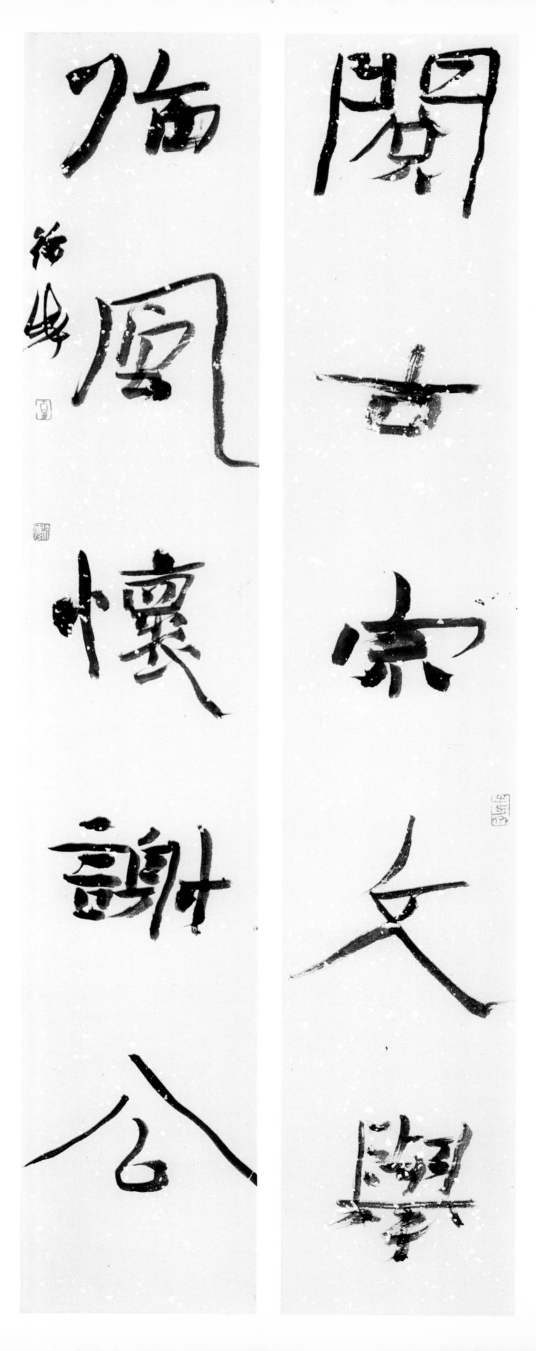

閻古宗文學

陶風懷謝公

19、賈島《尋隱者不遇》詩條幅

1998年作　　34×134　　紙本

釋文：松下問童子言師採/藥去衹在此山中雲/深不知處/賈浪仙尋隱者不遇/戊寅冬
日徐海書

用印：理還亂（朱文）　　己酉生（朱文）　　徐海（白文）

松下問童子
言師採藥去
只在此山中
雲深不知處

賈浪仙尋隱者不遇
戊寅夏日 徐正濂書

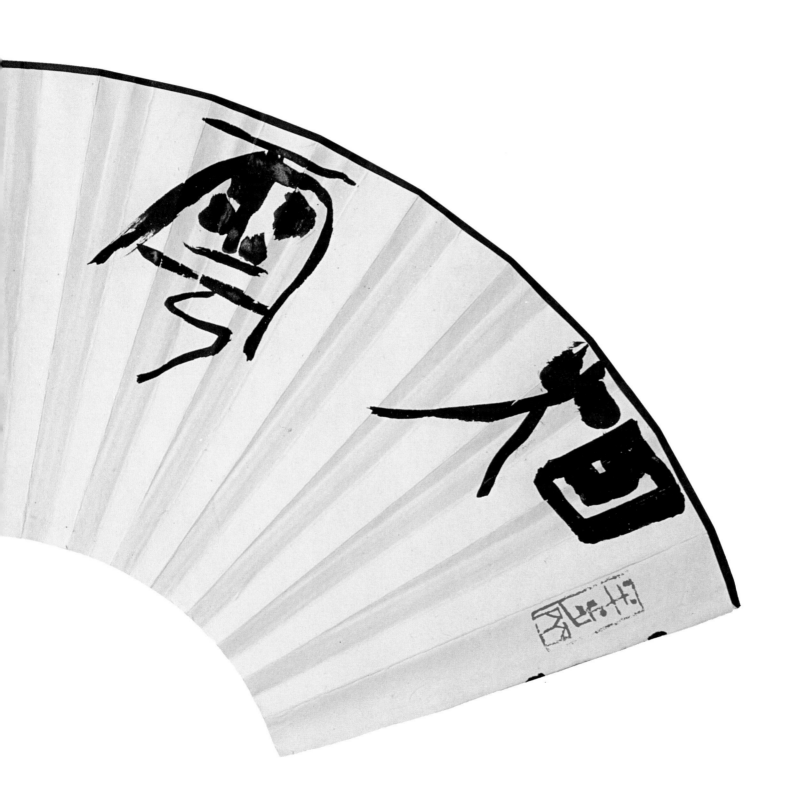

20、烟雲供養扇面

2001年作　58×31　紙本

釋文：烟雲供養／大量／徐海書

用印：半步齋（朱文）　　大量（朱文）　　徐海（白文）

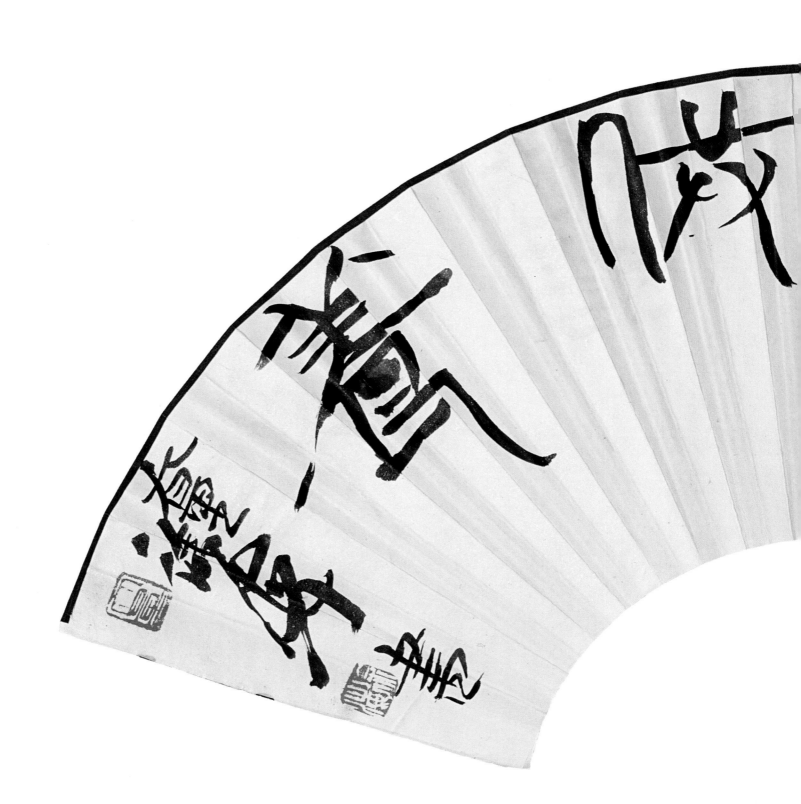

21、竹憐山愛對聯

2001年作　　33×132×2　　紙本

釋文：竹憐新雨後/山愛夕陽時/竹憐新雨後山愛夕陽/時用橫塗豎抹之法書/篆古人

　　　所言已在腦後耳/快哉快哉大量徐海一揮

用印：半步齋（朱文）　　大量（朱文）　　徐海（白文）

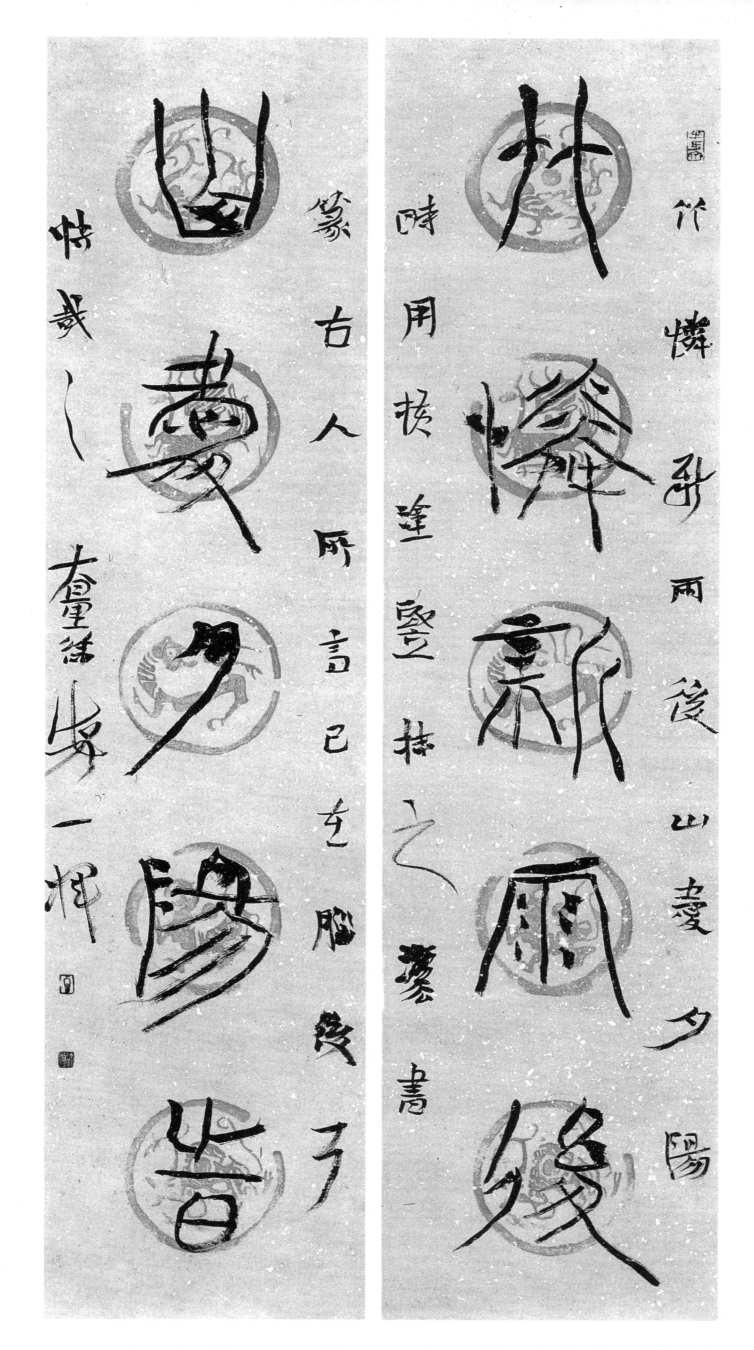

篆古人所言已七脂後子

恃哉

奮猛安一枰

時用援蓬瑩之遂書

22、異書長劍對聯

2001年作　　23×136×2　　紙本

釋文：異書自得作者意/長劍不借時人看/辛巳三月/大量徐海

用印：半步齋（朱文）　　大量（朱文）　　徐海（白文）

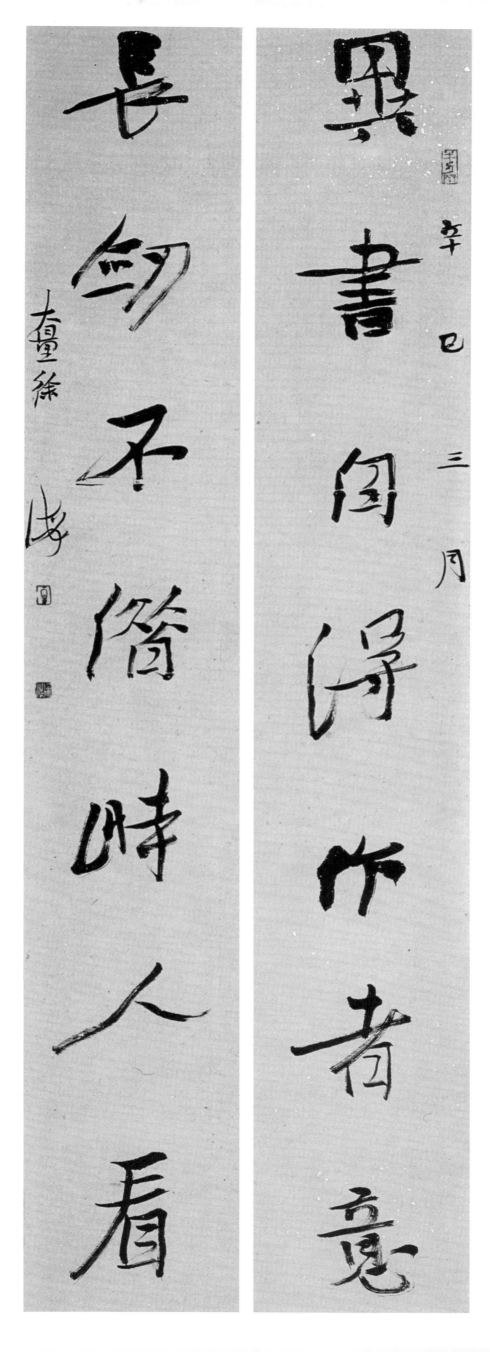

異書聞得作者意

長劒不階時人看

辛巳三月 查像人安

23、黄山谷题跋斗方

2000年作　　66×66　　纸本

釋文：蜀公事昭陵/裕陵有汲暗之/風觀其紙尾/遺墨使人驚/畏之/山谷題跋一則/庚

辰八月徐海

用印：半步齋（朱文）　　大量（朱文）　　徐海（白文）

蜀公事昭陵

裕陵有汲暗之

風觀其骨尾

遺墨使人驚

之

庚辰夏月徐山冶題跋一則

釋文：（略）

用印：半步齋（朱文）　　大量（朱文）　　徐海（白文）

24、臨《禽簋器銘》斗方

2000年作　　67×67　　紙本

釋文：（略）

用印：半步齋（朱文）　　大量（朱文）　　徐海（白文）

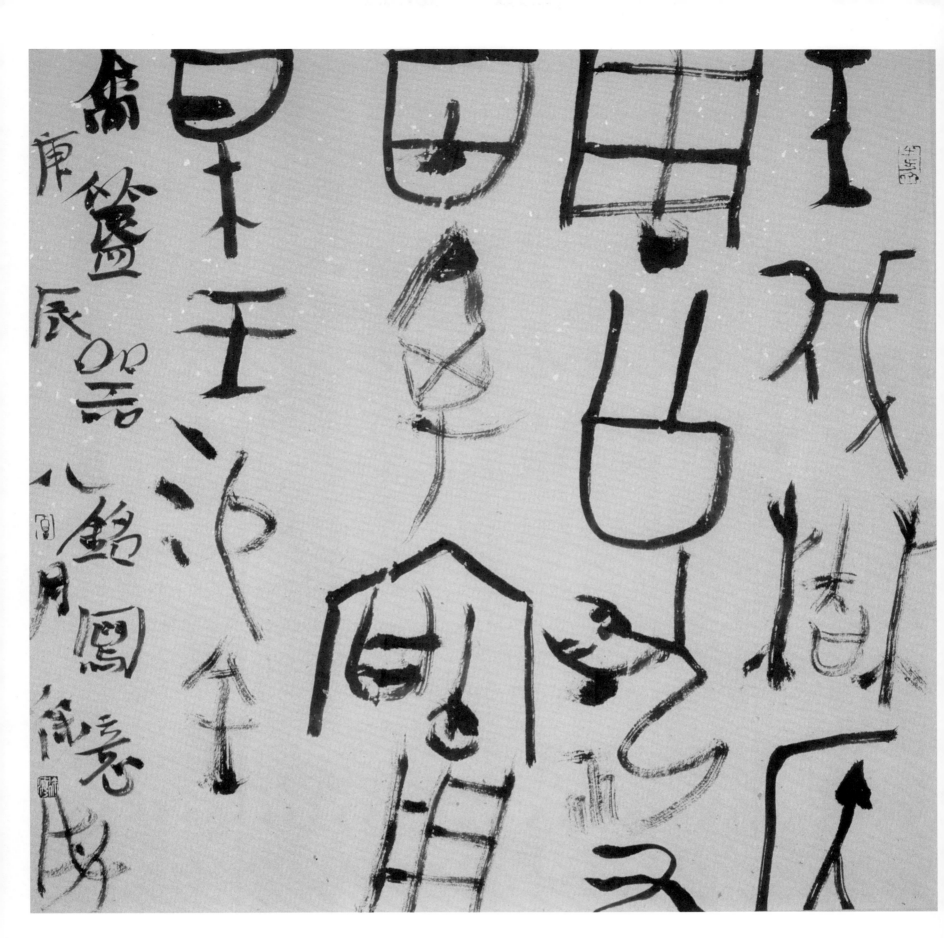

25、臨《壽成室鼎銘》斗方

2001年作　　66×66　　紙本

釋文：（略）

用印：半步齋（朱文）　　大量（朱文）　　徐海（白文）

習俗重二升

朢既兩足

史應真

羊馭焉

岢椽二禧金

壽成室鼎銘文一藏方圓相漏
極與古趣也
大奪
徳安

26、臨《公羊傳磚》條幅

2000年作　33×131　紙本

釋文：（略）

用印：半步齋（朱文）　　大量（朱文）　　徐海（白文）

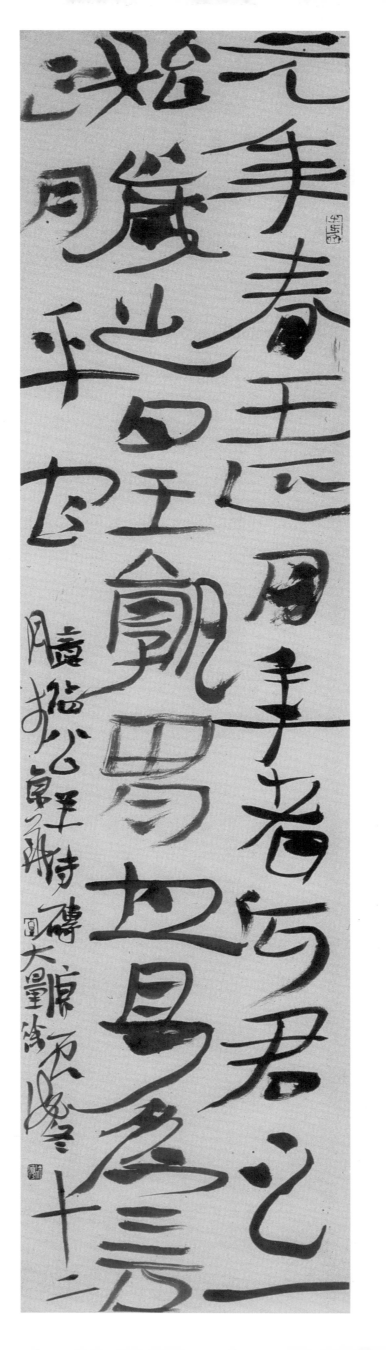

元年春王正月。元年者君之始年也。春者何歲之始也。王者孰謂謂文王也曷為先言王而後言正月王正月也何言乎王正月大一統也。

臨摹公羊傳碑
大量徐淦

27、永壽祈年對聯

2000年作　22×114.5×2　　紙本

釋文：永壽三呼頌/祈年萬寶成/頌鼎銘集句/永壽三呼頌/祈年萬寶成/庚辰十月徐海

用印：半步齋（朱文）　　大量（朱文）　　徐海（白文）

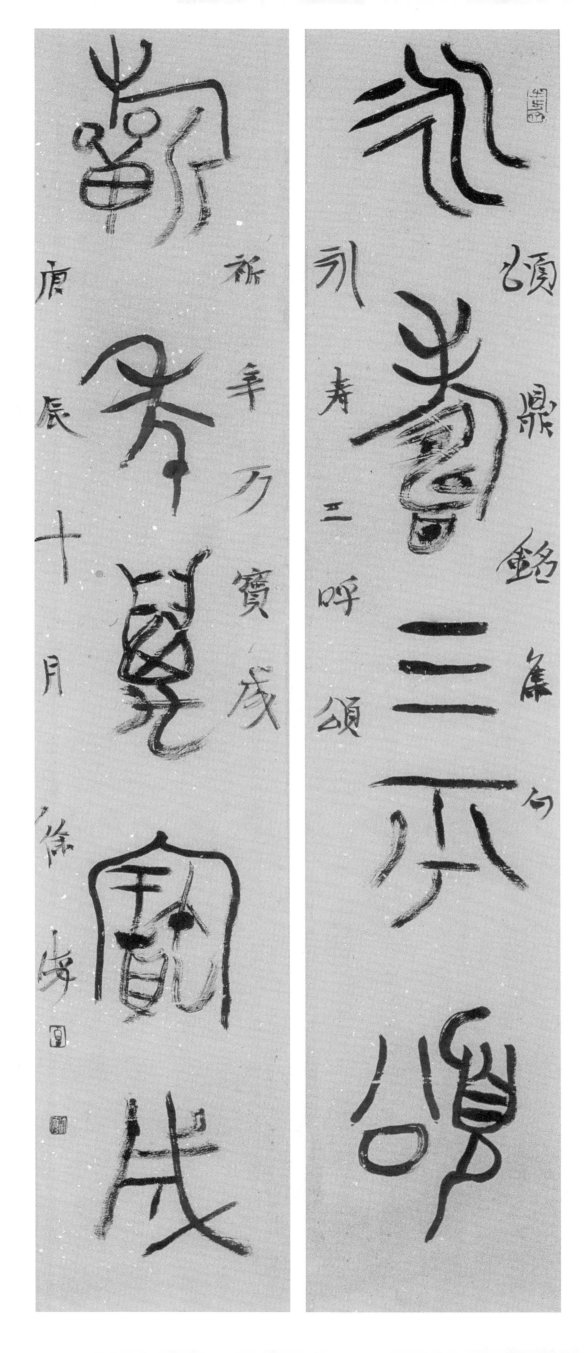

頌鼎銘集句

永壽三呼頌

新秊乃寶成

祈辛乃寶成

庚辰十月徐安

28、司馬右軍對聯

2000年作　　68×136　　紙本

釋文：司馬文章元亮酒/右軍書法少陵詩/擬曹景完碑之意成斯聯/庚辰冬日大量徐海
　　　書於半步齋

用印：半步齋（朱文）　　大量（朱文）　　徐海（白文）

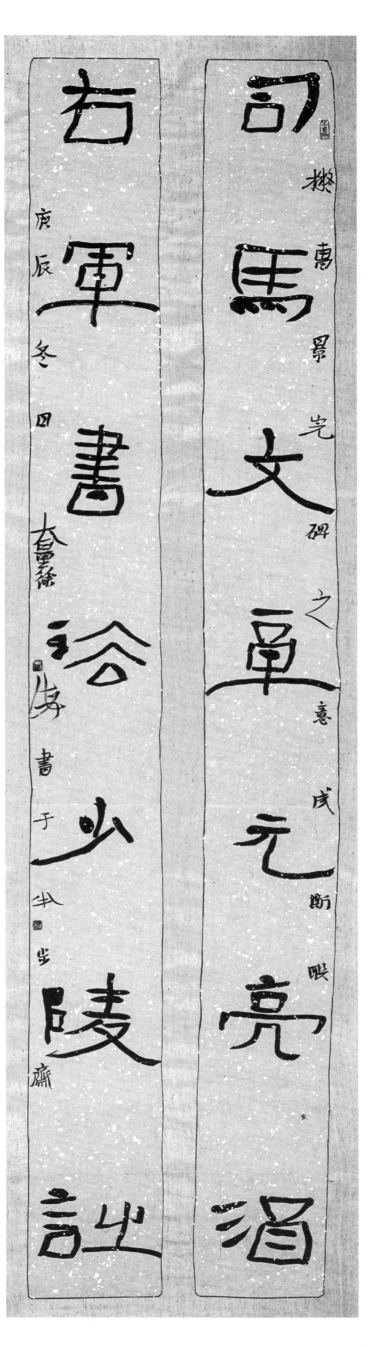

司馬文章元亮酒

右軍書畫少陵詩

擬惠景完碑之意斷斷成眠

庚辰冬日大聾徐儿安書于半半齋

29、道源詩條幅

2001年作　34×136　紙本

釋文：萬樹寒無色南枝獨有/花香聞流水處影落/野人家/明道源詩一首/辛巳春大量

徐海

用印：半步齋（朱文）　　大量（朱文）　　徐海（白文）

獨対寒無色南枝獨有
花香聞流不虛影芳
野人家

明
辛道
巳源
赵詩
大量徐

30、虞世南詩條幅

2001年作　　34×136　　紙本

釋文：垂緌飲清露流響出疏/桐居高聲自遠非是/藉秋風/虞世南詩一首/辛巳春徐海書

用印：半步齋（朱文）　　大量（朱文）　　徐海（白文）

垂緌飲清露
流響出疏
桐居高聲自遠
非是
藉秋風

虞世南詠蟬一首
辛巳楠动
徐右坊

31、沈童子研銘條幅

2000年作　33×131　紙本

釋文：唐家小兒秀無比一雙瞳神/剪秋水舞勻年頗能書右（將）軍笑/不如/沈童子研
　　　銘/庚辰十月大量徐海書

用印：半步齋（朱文）　大量（朱文）　徐海（白文）

遠家十光步兒此一硯隨神

剪裁水不舞夕垂事顧勝青

不一天

沈遽

庚壺辰子十研月銘

大量庵

啟

士

32、李日華詩條幅

2000年作　34×136　紙本

釋文：秀壁疏林野水涯亂雲堆/裏隱人家一泓淡墨無情/緒消取清泉白石茶/庚辰冬/

　　李日華詩徐海

用印：半步齋（朱文）　大量（朱文）　徐海（白文）

尋壁谏来野水涯亂雲堆土

愛入人家一泓淡墨黑無枝

渚浦邨床泉　辛酉四月白石　茶　庚午冬　徐石

33、古詩中堂

2000年作　53.5×98　紙本

釋文：泉聲如有語山色／自忘形花覺青春／半山將白晝陰／環溪詩話載此詩也今擬散豆
之法成之／庚辰十月上澣大量徐海

用印：半步齋（朱文）　　大量（朱文）　　徐海（白文）

泉聲如有詠山色

肖悲所覽青春

半山將白晝陰

環溪過訪截此詩也
庚辰十月上浣
冷然散人
書
馮耀

34、《冷齋夜話》一則中堂

2000年作　53.5×98　紙本

釋文：衡州花光仁老以墨爲/梅花魯直觀之嘆曰如/嫩寒春曉行孤山籬落間/但欠香

耳/冷齋夜話一則/庚辰十月大量徐海

用印：半步齋（朱文）　大量（朱文）　徐海（白文）

衡州花卯光在老以里墨寿

枝也勿直觊之歎日光

嫩寒立庵人孤山篱落

個人人重重云

冷齋夜誦一別

庚辰十一月誠

奪徐崧

35、王瓚詩扇面

2000年作　　64×33　　紙本

釋文：朔風動秋/草邊/馬有歸心/人情/懷舊鄉客/鳥思/故林王瓚/詩一首/庚辰八月/
　　　大量徐海書

用印：大量（朱文）　　徐海（白文）

36、沈尹默詩扇面

2000年作　　64×33　　紙本

釋文：落筆紛披/薛道/祖稍加峻/麗米/南宮休論/臣法/二王法腕/力遒/時字始工/沈
　　　尹默詩/庚辰冬/徐海書

用印：大量（朱文）　　徐海（白文）

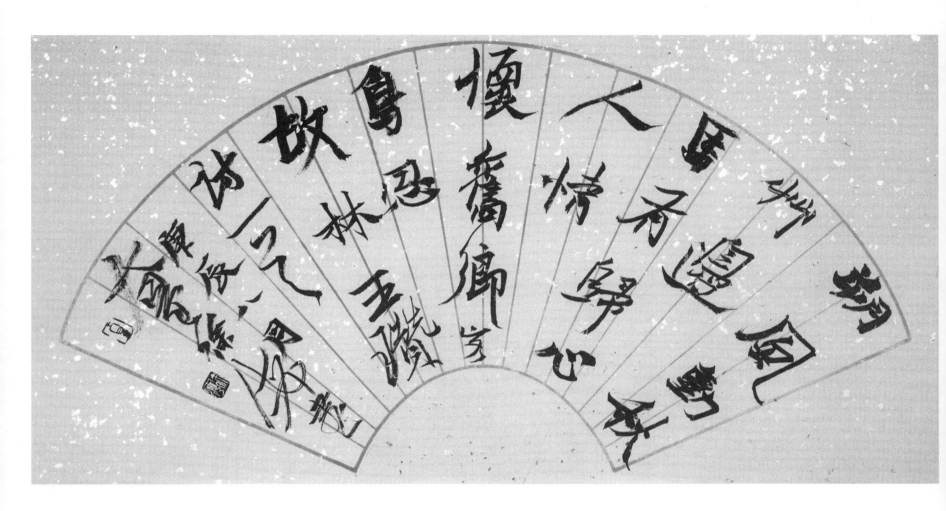

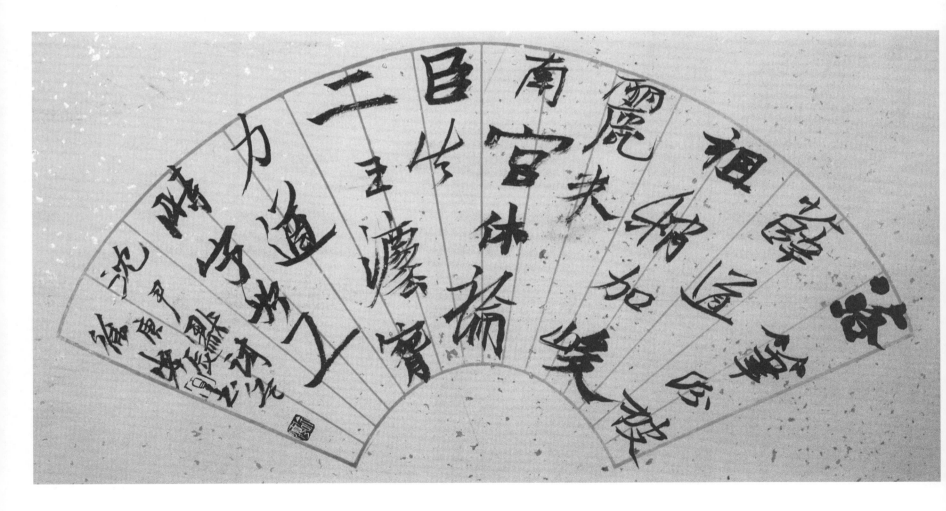

37、嘯雲樓橫幅

2000年作　99×27　紙本

釋文：嘯雲樓/徐海造屋也

用印：大量（朱文）　徐海（白文）

38、臨《宰甫簋蓋銘》斗方

2000年作　　66×66　　紙本

釋文：（略）

用印：半步齋（朱文）　　大量（朱文）　　徐海（白文）

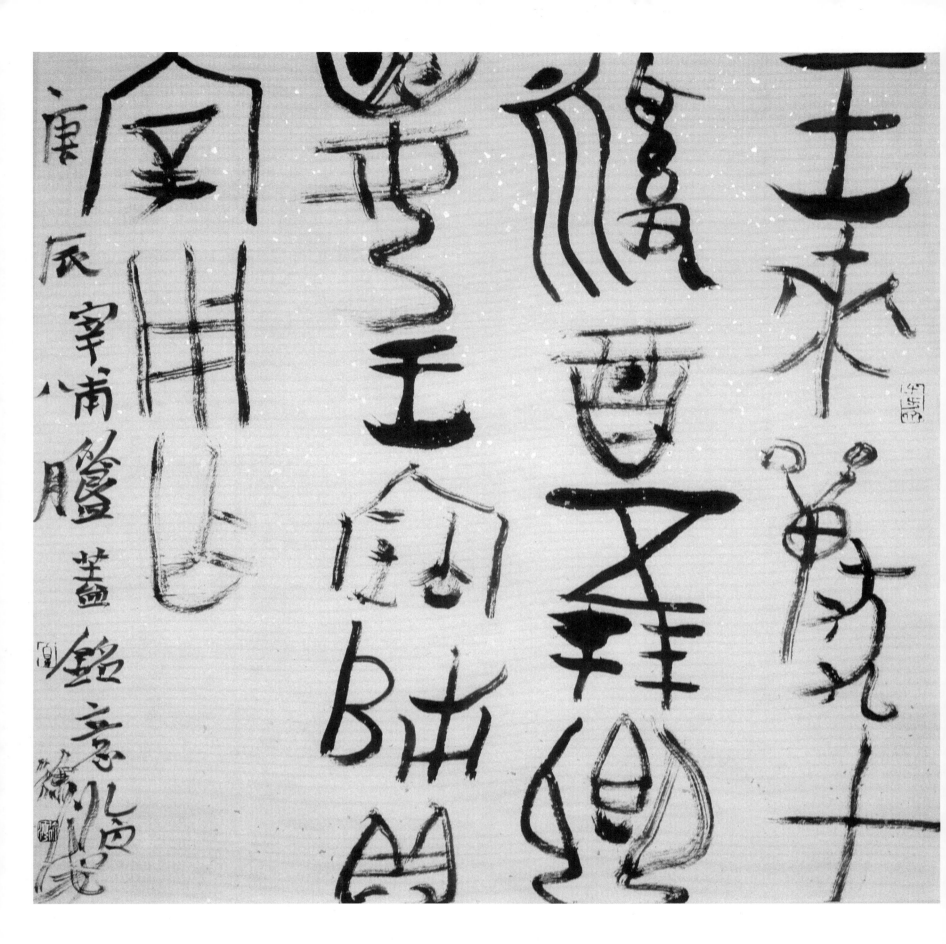

39、開張奇逸對聯
2001年作　22.5×125.5×2　紙本
釋文：開張天岸馬/奇逸人中龍/徐海
用印：半步齋（朱文）　大量（朱文）　徐海（白文）

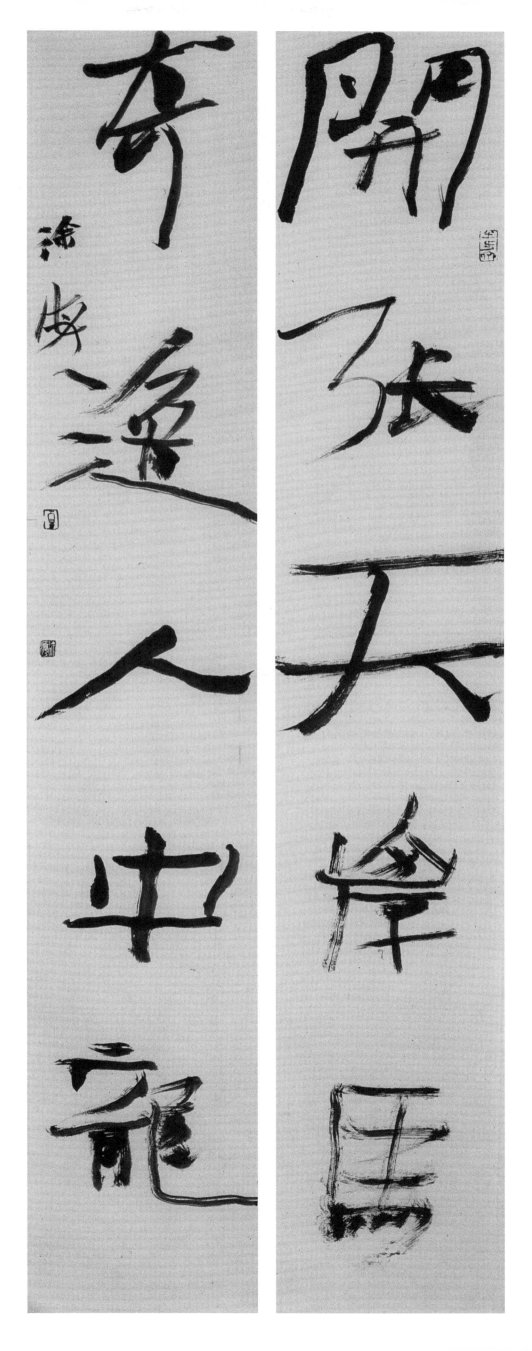

開張天岸馬

奇逸人中龍

渝安

40、静看閒見對聯

2000年作　　28.5×137×2　　紙本

釋文：静看啄木藏身處/閒見游絲到地時/宋人句也/庚辰冬徐海書

用印：半步齋（朱文）　　大量（朱文）　　徐海（白文）

静看木藏身处

宋人的句

闲见游鯈到地时

庚辰冬徐安书

41、丈夫古人對聯

2000年作　24×132×2　　紙本

釋文：丈夫志四海/古人惜寸陰/庚辰冬日寒風乍起/丈夫志四海/古人惜寸陰/大量徐
海篆於半步齋

用印：半步齋（朱文）　　大量（朱文）　　徐海（白文）

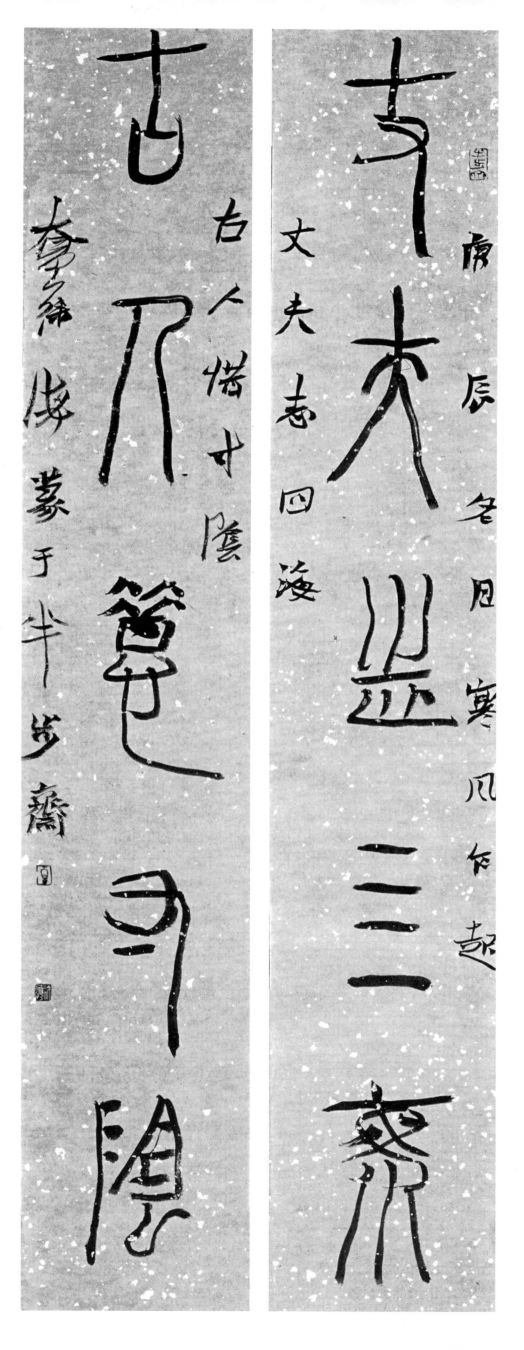

大丈夫志四海

虚无盡二齋

庚辰冬月寒風作起

古人惜寸陰

李希俊篆于半步齋

42、水清山静對聯

2000年作　　33×133×2　　紙本

釋文：水清魚讀月/山静鳥談天/庚辰八月/徐海書

用印：半步齋（白文）　　大量（白文）　　徐海之印（白文）

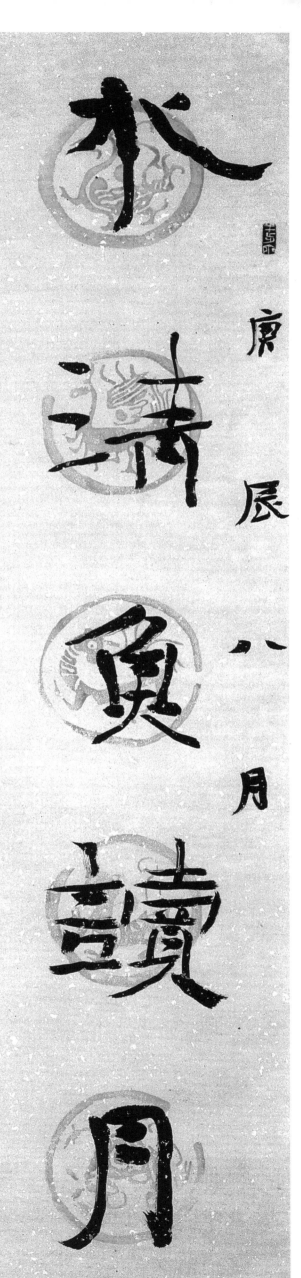

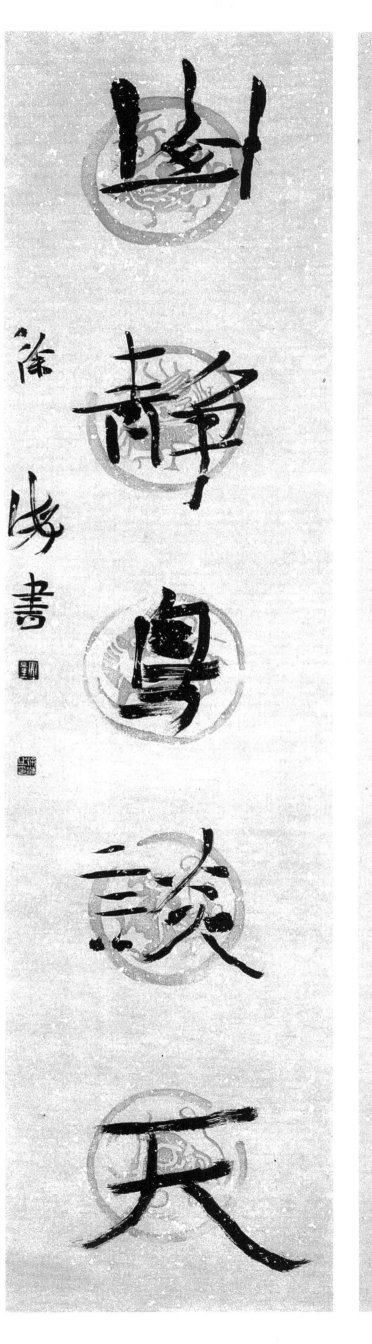

水深鱼读月
林静鸟谈天

庚辰八月

徐伟书

43、淵深樹古對聯

2000年作　34×136×2　紙本

釋文：淵深識魚樂／樹古多禽鳴／庚辰春二月／大量徐海書

用印：理還亂（朱文）　　大量（朱文）　　徐海（白文）

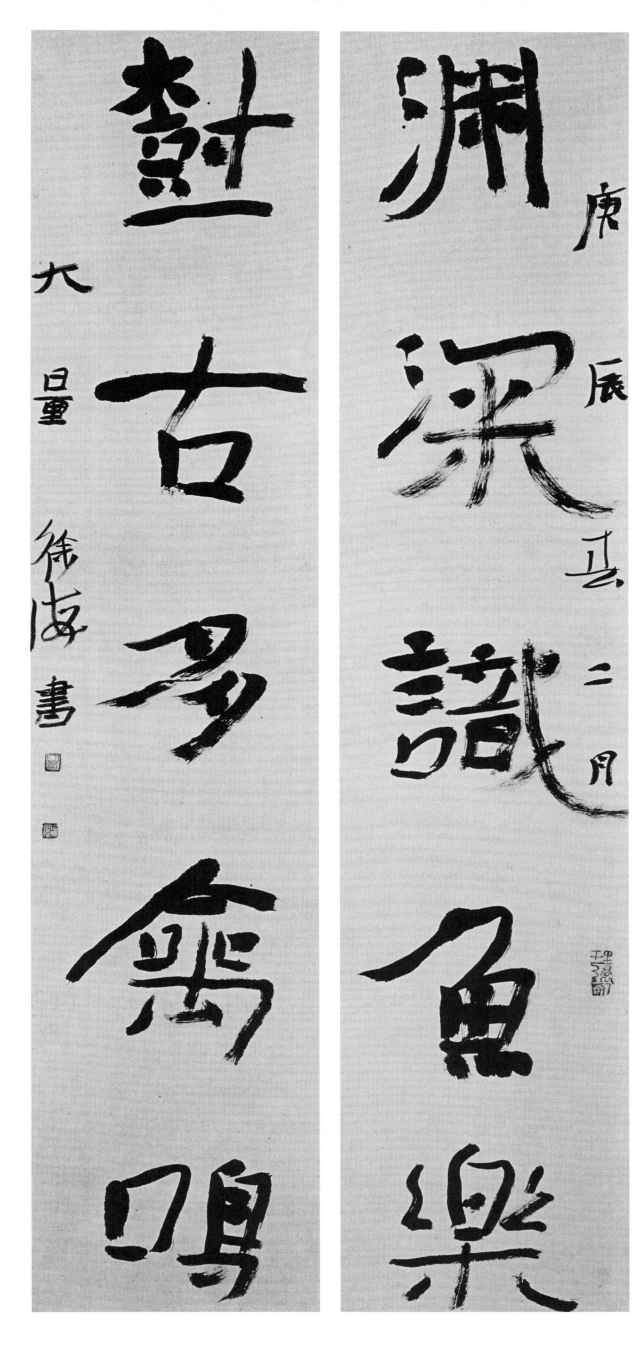

渊梁識魚樂

蟄古多禽鴟

庚辰立春二月

大旦重徐海書

44、汪士慎詩條幅

2000年作　　33×132　　紙本

釋文：一枝寒玉抱虛心幽獨/何曾羨上林惟有蕭然/舊庭院四時風雨得清音/庚辰九月
　　　/汪士慎詩大量

用印：大量（朱文）　　徐海（白文）

庚辰九月

寒枝虚心 忠幽邨
新篁美竹林怡萧瑟
鹰匡士慎院讨回
庭院讨回 大愚堂

45、鄭板橋詩條幅

2000年作　　33×131　　紙本

釋文：復堂奇筆畫老松晴江乾墨/插梅兄板橋學寫風來竹圖成/三友祝何翁/鄭燮詩/

　　　庚辰五月大量徐海書

用印：半步齋（朱文）　　大量（朱文）　　徐海（白文）

復堂奇筆畫老余晴江龔里
櫛梅兄板橋學駕風夭竹
三友祝行翁鄭燮法五月
鄭燮法
庚辰五月
高翔

三友

46、古詩條幅

2000年作　33×133　紙本

釋文：狂歌走馬遍天涯斗酒黄/鷄處士家（逢君）別有傷心在且看/寒梅未落花/家後

落逢君二字也興之/所至奈何奈何庚辰徐海

用印：半步齋（朱文）　　大量（朱文）　　徐海（白文）

狂泉去馬遍天涯斗窟

雞虛士家男有傷心只自題為

寒梅

移得蓬君
所有多少
庚辰冬
徐興業

釋文：蘭梅竹菊四名/家但少春風第/一花寄與東君諸/子弟好將文事奪/天葩/板橋詩/庚辰十月徐海

用印：半步齋（朱文）　大量（朱文）　徐海（白文）

47、鄭板橋詩斗方
2000年作　　67×67　　紙本
釋文：蘭梅竹菊四名/家但少春風第/一花寄與東君諸/子弟好將文事奪/天葩/板橋詩
　　　/庚辰十月徐海
用印：半步齋（朱文）　　大量（朱文）　　徐海（白文）

釋文：兩枝芳蕊出/深叢休比徐/熙落墨工曾/向金陵參法/眼了知花是去年知（紅）

　　/姚鼐詩辛巳三月大量

用印：半步齋（朱文）　　大量（朱文）　　徐海（白文）

48、姚鼐詩斗方

2001年作　　70×60　　紙本

釋文：兩枝芳蕊出/深叢休比徐/熙落墨工曾/向金陵參法/眼了知花是去年知（紅）

　　/姚鼐詩辛巳三月大量

用印：半步齋（朱文）　　大量（朱文）　　徐海（白文）

兩枝笔蕊上　淋業休比徐　熙芳墨丁了　向余一陵參濾　眼了知花是　姚鼯附　辛巳三月大白量

49、瀟灑出塵扇面

2000年作　　64×33　　紙本

釋文：瀟灑出塵/庚辰十月大量書

用印：半步齋（朱文）　　大量（朱文）　　徐海（白文）

50、鄭玉詩扇面

2000年作　　64×33　　紙本

釋文：未須好古/談顏/柳當代争/詩趙/子昂寫出/眉山/元佑脚世/人都/道是疏狂/元

　　　鄭玉詩/庚辰十月上澣/大量徐海

用印：半步齋（朱文）　　大量（朱文）　　徐海（白文）

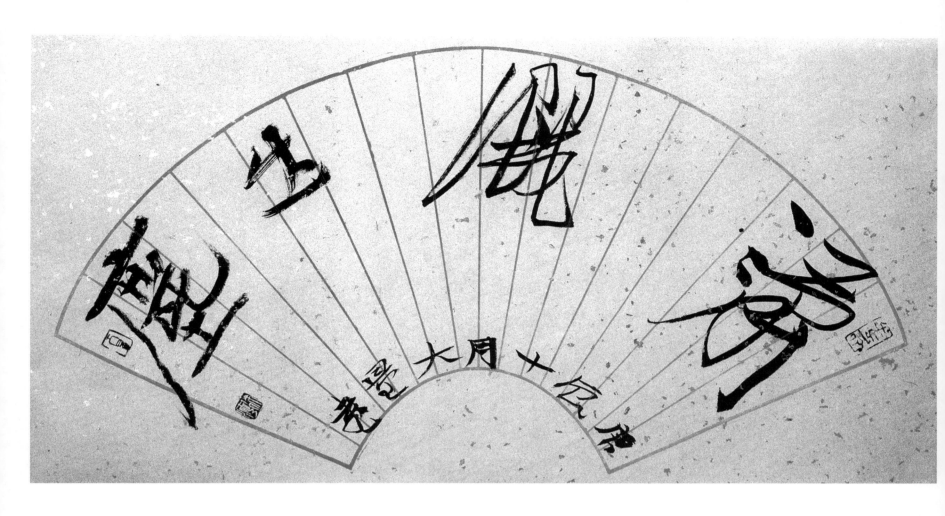

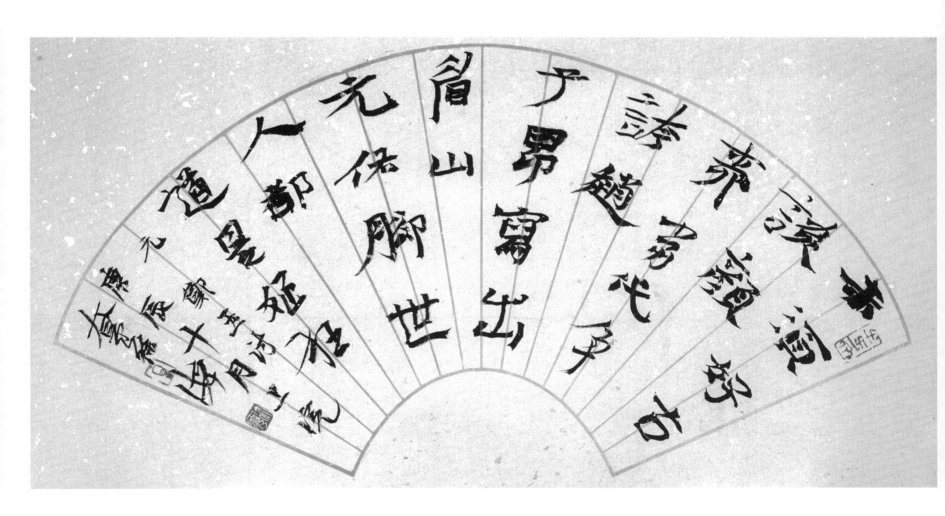

51、多事爲君對聯

2001年作　　34×136×2　　紙本

釋文：多事今年廢詩酒/爲君滿意説江湖/辛巳二月上澣/大量徐海

用印：半步齋（朱文）　　大量（朱文）　　徐海（白文）

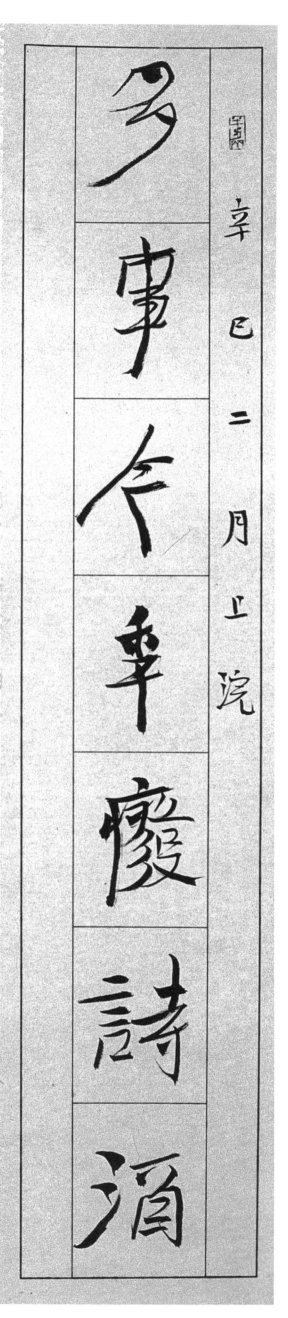

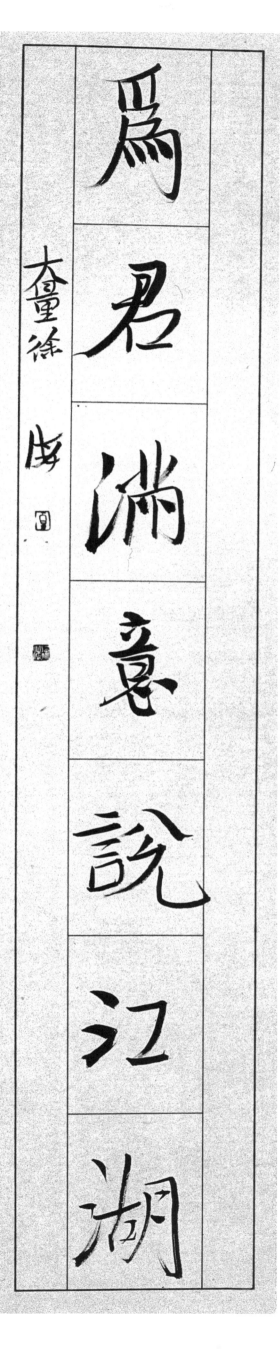

為君滿意說江湖

多事今年瘋詩酒

辛巳二月上浣

奎堂徐胖

52、萬年正月對聯

2000年作　22×131×2　紙本

釋文：萬年祈永壽/正月喜初元/周王孫鐘/萬年祈永壽/正月喜初元/庚辰十月上瀚
　　　徐海

用印：半步齋（朱文）　大量（朱文）　徐海（白文）

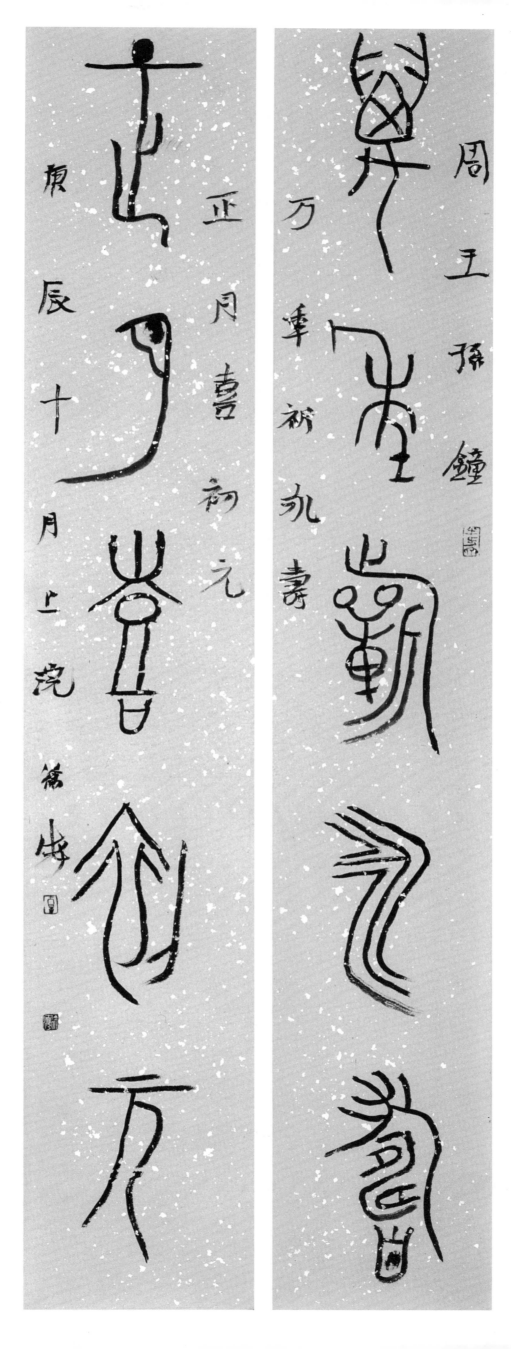

周王孫鐘

万年祈𠬝壽

正月壽初元

庚辰十月上浣 篆安

53、范梈詩條幅

2001年作　　34×136　　紙本

釋文：郎行不用苦悲辛久別/心知萬事親看取江邊垂楊/柳最先零落最先春/范梈詩/

　　　大量書

用印：半步齋（朱文）　　大量（朱文）　　徐海（白文）

亦不用若悲
不用辛久
事觀
風過
壽昌先
寒

54、楊守敬語條幅

1999年作　34×136　紙本

釋文：真書入碑板之最先者在南則/有晋宋之大小二爨在北則有冠謙/之華嶽嵩高二

通然皆雜有分書體格/楊守敬語己卯八月大量

用印：理還亂（朱文）　大量（朱文）　徐海（白文）

吳昌入硯板之最先者古南剝
省晉索之大曰三閣五此昌石
之楷此宇趣語山禹四喟二通
道光此孫昌了書

55、王惲詩條幅

2000年作　34×136　紙本

釋文：花生（中）神品趙昌師又向臣驪/見折枝不惜一天風露潤百/懷樓晚更新詩/元

王惲詩/中誤生也庚辰四月徐海

用印：半步齋（朱文）　大量（朱文）　徐海（白文）

花卉神品超凡

見折枝不惜一天風露潤

懷厦晚夏

中秋後日兼先社

元壬申讓

辰三月陳

徐悲

56、古詩條幅

2001年作　34×136　紙本

釋文：折衝儒墨陣堂堂書入顔/楊鴻雁行胸中元自有/丘壑故作老木蟠風霜/大量

用印：半步齋（朱文）　大量（朱文）　徐海（白文）

折柳傳墨陣雲、書八顏

楊鴻雁川月中元自有

正摯故竹老木燈凡

57、臨漢磚斗方

2001年作　　67×67　　紙本

釋文：（略）

用印：半步齋（朱文）　　大量（朱文）　　徐海（白文）

樂浪

完

四

宛

元

瑕

亦

下

初

博

收

七

十

58、繡虎騰蛟對聯

2000年作　22×120×2　紙本

釋文：繡虎雕龍筆/騰蛟起鳳詞/徐海

用印：半步齋（朱文）　大量（朱文）　徐海（白文）

繡虎雕龍周筆陣

騰蛟起鳳舊月間

徐安

59、雨洗天銜對聯

1998年作　34×136×2　紙本

釋文：雨洗平沙静/天銜闊岸纖/杜工部詩句/戊寅冬日徐海

用印：理還亂（朱文）　　大量（朱文）　　徐海（白文）

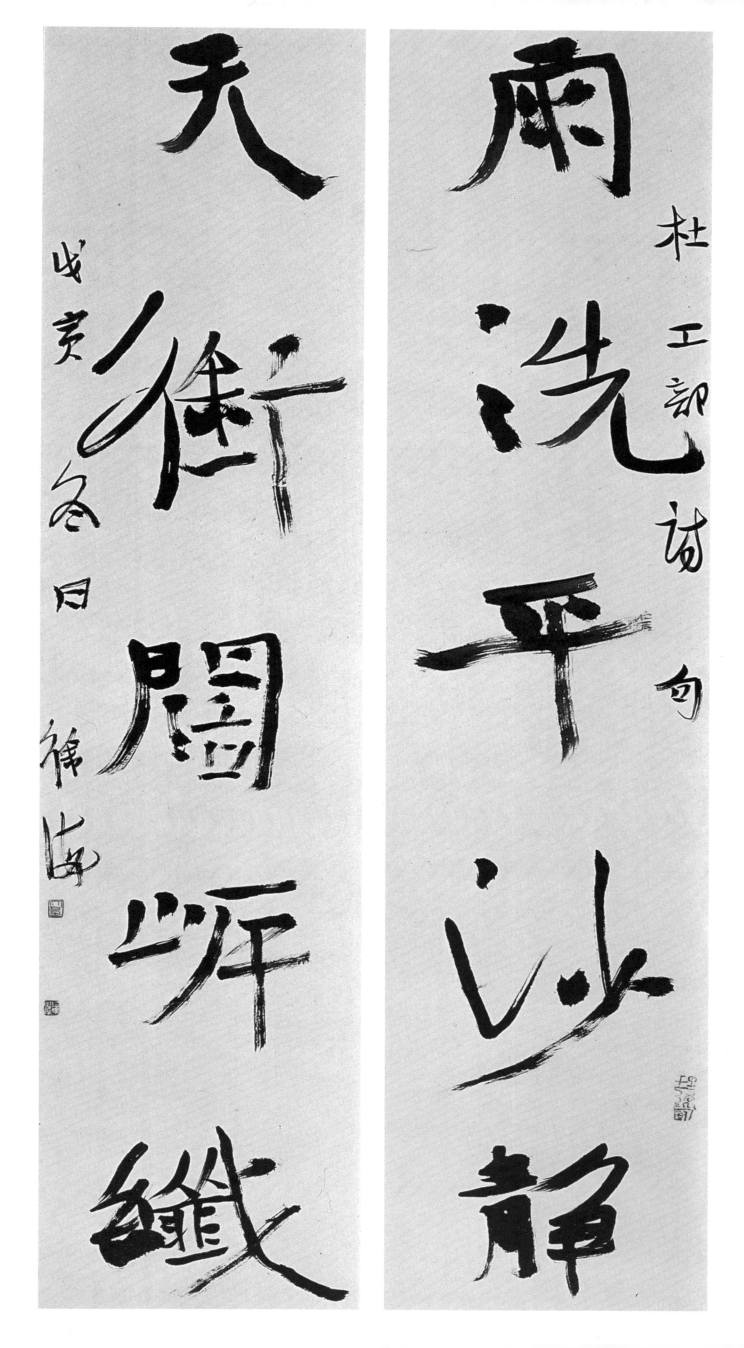

雨洗平沙静

天�néng闊岸低

杜工部詩句

戊寅冬日 鶴叟

60、閱古臨風對聯

1999年作　22×120×2　　紙本

釋文：閱古宗文舉/臨風懷謝公/己卯夏五月/徐海篆

用印：理還亂（朱文）　　己酉生（朱文）　　徐海（白文）

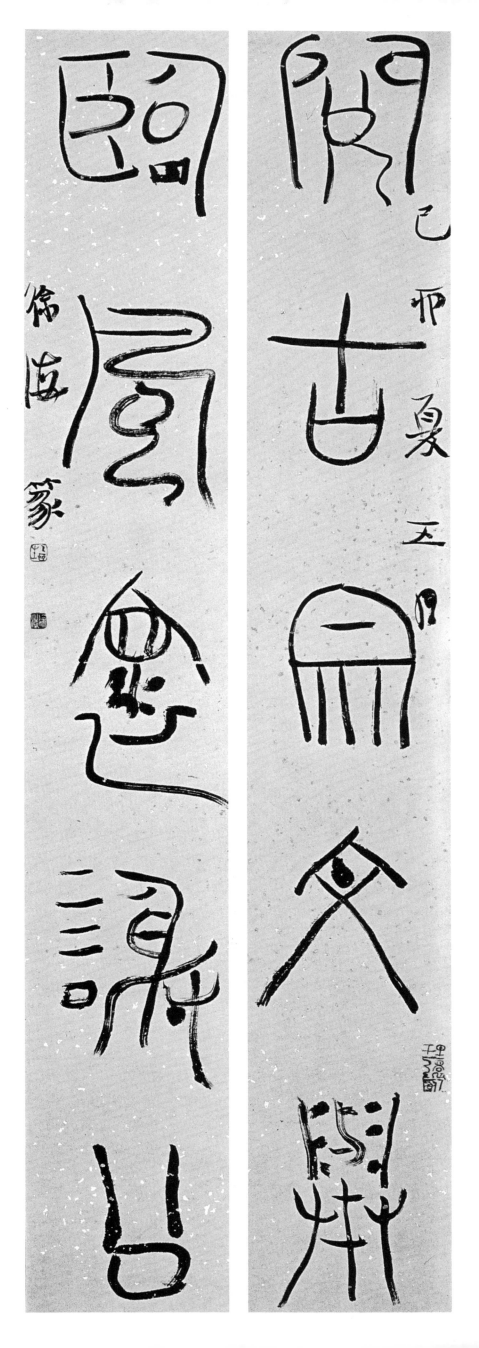

後記

莫　武

書法發展到二十世紀九十年代，一個引人注目的現象就是美術院校書法專業出身的新一代青年書法家開始嶄露頭角。他們往往顯示出更為全面而扎實的傳統書法技巧和功力，同時又擁有敏銳的開拓思維和創造精神。與其他同年齡的青年書家相比較，他們的專業素養更突出，發展潛力更令人生畏，例如畢業於浙江美術學院（現中國美術學院）的白砥、張羽翔、陳忠康等。而在中央美術學院的畢業生中，徐海無疑是成績最為突出、也是最為引人注目的一位。

作為傳統文人藝術門類的書法脫離了原有傳統社會結構的支持之後，與其他傳統藝術原本存在的天然而必然的紐帶就被切斷了。現代社會中學科、專業分工明確的知識分子角色取代了傳統社會中無所不能的文人角色，由此，當代最出色的學者成為書法名家的可能性微乎其微。其次，當代書法的另一個困境還在於它與其它現代視覺藝術的隔膜。這種隔膜不是書法工作者和愛好者通過博涉群書，多看美術展覽就能解決的。而對於美術院校裏的書法專業的學生來說，由於身處美術院校這麼一個整體的環境，在他們還沒有形成自己的思維定勢的年輕的求學時期裏，這種隔膜就可能已經輕鬆地從根本上被打破了。這對於他們日後在書法上的發展是一個非常有利的條件。陳寅恪曾借用『預流』的佛語，指出即便如考據等等經史研究也必須跟上現代學術的步伐和要求。傳統的中國書法藝術同樣需要『預流』，需要有一個成為現代視覺藝術的轉型過程。

這種轉型不是對古典傳統的否定，而是以新的思維、新的視角、新的方法對古典傳統進行更深入的學習與研究，以期建立起新的藝術與學術標準。因此，一旦美術院校出身的青年書家將更多的精力投入到對傳統書法經典作品的學習中，他們之中一些才俊之士就表現出了融會貫通、獨辟蹊徑的過人之處。

徐海就是這樣的典型。他在一九八八年考入中央美術學院書法藝術研究室本科，打下了良好的書畫印基礎。後又於一九九九年考取中央美術學院書法藝術研究室王鏞先生碩士研究生，任教於中央美術學院。他的才情、功力及學習和研究條件，都是令像我這樣的青年書法愛好者們艷羨不已的。

在我看來，徐海的書作有一種較統一的基調或形式構成方式。其根基得力於篆隸渾厚的筋骨，復以北朝碑銘墓志造像恣肆其體勢，白石、賓虹筆意不時游走毫端，各種書體的創作每每有一種爽朗翩遷，令人心折的英氣，沒有過人的天資與才情是難以造此境界的。徐海在藝術品味與取向上無疑深受王鏞先生的影響，但師心不師跡，他直接以古代經典作品做為學習的典範，融會貫通、化古為今的能力十分突出，這尤其體現在他的行草書創作上。他的行草作品自成面目，非常善於化用其它書體的形式要素與構成方式，其精彩處往往縱橫豪宕、奇險迭現、灑脫不羈。不險則不奇，不奇則不古，不古則不新，也許正是徐海在藝術上的理想與追求吧。

其實，徐海非常理性地運用繪畫中的形式構成原理來組織單字的結構與作品整體的章法，這也是美術院校書法專業出身的新一代青年書法篆刻家一個較為普遍的特徵，祇是他的作品最為強烈和理性。在徐海的部分作品中，某些字

的結構和一些局部的章法從傳統書法的審美來看，可能顯得過於欹側張揚，但黑白分割卻十分合理到位。也就是說，作為一件普遍意義上的視覺藝術作品，它是合理、細膩，并且是富於才情的；而從書法篆刻藝術的角度看，可能會令人感到一些突兀、陌生，乃至顯得過於做作。這自然是有才情、有思想、有膽識的青年藝術家都不可避免出現的問題。當然，這也可能是由於我們沒有注意到，也沒有有意識地在古典作品中去挖掘、學習這一種形式而已。消化接受一種新的藝術形式風格往往需要我們更進一步沉潛古今，多年之後，驀然回首，才能體會到其過人之處和革故鼎新的意義所在。也許當代書法篆刻界最大的弊病還不在於對傳統藝術的研究學習不夠深入，而在於普遍缺乏一種從事視覺藝術學習和創作所應擁有的基本視覺修養，換言之，是沒有『預流』於現代視覺藝術的發展中。 如果輸在了基礎和起點上，發展的前景是有限的。

對於徐海而言，在基本找到了自己的藝術探索和發展的方向之後，更深入地研究和學習古典傳統的形式語言和技巧，更廣泛地融碑化帖，更理性細緻地整合各種形式要素和形式關係，無疑將能使其藝術創作具有更強大的視覺衝擊力。 多年來徐海一直在努力，我們也相信他的將來會更好。

圖書在版編目（CIP）數據

徐海/徐海書·—汕頭：汕頭大學出版社，2001.5
（當代著名青年書法十家精品集/張足春主編）
ISBN 7-81036-453-7
Ⅰ.徐… Ⅱ.徐… Ⅲ.漢字—書法—作品集—中國—現代 Ⅳ.J292.28
中國版本圖書館CIP數據核字（2001）第23809號

主　　編　　張足春
副 主 編　　莊少明
責任編輯　　莊少明
裝幀設計　　張足春

出版發行：汕頭大學出版社　　（廣東汕頭市汕頭大學內　515063）
經　　銷：全國新華書店
印　　刷：深圳當納利旭日印刷有限公司
開　　本：787×1092毫米　1/8　17印張
版　　次：2001年5月第一版
印　　次：2001年5月第一次印刷
印　　數：0001—2000册
定　　價：精裝142.00元　　平裝88.00元